22 - 26 avril 1828

CATALOGUE

de

Peintures et Dessins chinois,

DE BRONZES, LAQUES ET PORCELAINES,

DE LETTRES AUTOGRAPHES, DE TABLEAUX ET DESSINS ORIGINAUX,
ET DE BEAUCOUP DE VIGNETTES.

ORDRE DES VACATIONS.

Avis. Au commencement et dans le cours de chaque Vacation, on vendra beaucoup de Vignettes, de Gravures et de Livres, que le temps n'a pas permis de porter sur ce Catalogue.

PREMIÈRE VACATION, MARDI 22 AVRIL 1828.

Laques, Bronzes, Porcelaines, 18 à 20 numéros.
Gravures et Lithographies. n°⁵. 342 à 354
Livres, Manuscrits, etc. 257 à 271
Peintures, Volumes et Dessins chinois . . . 93 à 115

DEUXIÈME VACATION, MERCREDI 23 AVRIL.

Laques, Bronzes, Porcelaines, 18 à 20 numéros.
Gravures et Lithographies. n°⁵. 329 à 341
Livres, Manuscrits 241 à 256
Peintures, Volumes et Dessins chinois. . . . 71 à 92

TROISIÈME VACATION, JEUDI 24 AVRIL.

Laques, Bronzes, Porcelaines, 18 à 20 numéros.
Gravures et Lithographies. n°⁵. 317 à 328
Autographes 272 à 289 bis.
Peintures, Volumes et Dessins chinois . . . 51 à 70

QUATRIÈME VACATION, VENDREDI 25 AVRIL.

Laques, Bronzes et Porcelaines, 18 à 20 numéros.
Gravures et Lithographies. n°⁵. 305 à 316
Livres et Manuscrits. 224 à 240
Peintures, Volumes et Dessins chinois . . . 26 à 50

CINQUIÈME ET DERNIÈRE VACATION, SAMEDI 26 AVRIL.

Laques, Bronzes et Porcelaines, 18 à 20 numéros.
Tableaux et Dessins. n°⁵. 290 à 304
Livres, Manuscrits 199 à 223
Peintures, Volumes et Dessins chinois . . . 1 à 25

22 - 26 avril 1828

CATALOGUE

DE

Peintures chinoises et persanes,

ENCADRÉES ET EN RECUEILS, FORMANT VOLUMES, CAHIERS ET ROULEAUX,

de

Bronzes, Laques et Porcelaines de la Chine,

DE LETTRES AUTOGRAPHES, MANUSCRITS PRÉCIEUX,
LIVRES MODERNES,

DE TABLEAUX, DONT UN TRÈS-BEAU PORTRAIT DE LA FONTAINE,
PAR LEBRUN,

De Dessins originaux de J. Vernet, Swébac, Desenne, etc.,

Et enfin d'une grande quantité de GRAVURES et VIGNETTES, et Livres à Estampes,

Dont la Vente aura lieu les 22, 23, 24, 25 et 26 avril 1828, heure de midi,

PETITE RUE SAINT-PIERRE-MONTMARTRE, N. 13,

APPARTEMENT DU PREMIER.

L'exposition publique aura lieu les dimanche 20 et lundi 21 avril, de midi à quatre heures.

LE CATALOGUE SE DISTRIBUE CHEZ

M. NEPVEU, LIBRAIRE, PASSAGE DES PANORAMAS, N. 26;

M. BONNEFONS DE LAVIALLE, COMMISSAIRE-PRISEUR,
RUE SAINT-MARC, N. 14.

MOREAU, IMPRIMEUR, RUE MONTMARTRE, N. 39.

1828.

AVERTISSEMENT.

Nous croyons difficile d'offrir une plus curieuse Collection de Peintures, de Dessins et d'objets d'arts de la Chine, que celle dont nous publions aujourd'hui le Catalogue. Les articles qui la composent proviennent des Cabinets de MM. Bertin, ministre, protecteur des missionnaires à Pékin; Van-Braam, résident de la compagnie hollandaise à Canton; Titzingh, ambassadeur hollandais à la Chine; Martucci, voyageur distingué en Asie, maintenant fixé à Rome, sa patrie.

Les Dessins originaux de J. Vernet, Calmé et Desenne recommandent aussi au public cette vente où seront exposés:

Un très-beau portrait de LA FONTAINE, par Lebrun;

Un bon choix de Bronzes, de Laques et de Porcelaines de la Chine;

Des Livres modernes et de jolies Vignettes.

On pourra collationner les Livres dans le lieu de la vente. Une fois sortis, on ne les reprendra sous aucun prétexte.

PEINTURES CHINOISES

A L'HUILE OU A LA GOUACHE,

ENCADRÉES ET EN RECUEILS,

FORMANT VOLUMES, CAHIERS OU ROULEAUX MONTÉS SUR GORGE.

Nota. La plupart de ces peintures ont été faites à Pékin, par des artistes chinois, sur la demande des Missionnaires ou de M. Bertin, qui fut leur protecteur. Nous croyons donc important de faire remarquer qu'elles ne doivent pas être confondues avec celles que le commerce peut importer de Canton.

1. Palais de l'empereur Kien-Long, situé à la campagne; tableau à la gouache, sur gaze, de 3 pieds de long sur 2 pieds 9 pouces de haut, encadré en bois de la Chine rouge, avec titre en lettres noires sur fond d'or.
 Cette peinture est du fini le plus minutieux.

2. Belle salle de réception du palais de l'empereur Kien-Long; peinture à la gouache sur gaze, rouleau de 6 pieds de long sur 4 pieds de haut.

3. Palais et maison d'un oncle de l'empereur Kien-Long, *situés à Pékin.* Peinture très-soignée, à la gouache sur gaze, de 6 pieds de longueur sur 5 pieds de largeur, dans un cadre en bois des Indes, au haut duquel M. Bertin a fait mettre une inscription en lettres noires sur fond or.

3 *bis*. Autre palais et maison d'un oncle de l'empereur, *situés à la campagne, près Pékin.*
 Peinture aussi soignée, de la même dimension et dans un cadre pareil.

4. Assise d'un camp chinois et perception des contributions

en argent et en nature; tableau en couleur et à la gouache, de 4 pieds de long sur 15 pouces 1/2 de haut, encadré en verre de Bohême.

5. Évolutions de troupes chinoises, tableau en couleur et à la gouache, de 4 pieds de longueur sur 1 pied 3 pouces 1/2 de hauteur, dans un cadre noir et sous un verre de Bohême.

6. Marche ordinaire de l'empereur de la Chine dans la ville de Pékin; gravure au burin d'après des originaux chinois, de 4 pieds de long sur 15 pouces de haut, encadré en verre de Bohême.

7. Suite des seize gravures des conquêtes de l'empereur Kien-Long; plus cinq gravures des cérémonies du labourage et marche de l'empereur dans Pékin. Grand in-folio cartonné.

Exemplaire dont les gravures sont coloriées.

8. Deux tableaux faisant pendans, composés de chacun quatre figures: l'un représentant une dame à la toilette; l'autre une mère tenant son enfant devant un vase où sont des poissons rouges. Deux pieds sur 1 pied 8 po.

Ces deux tableaux, peints à l'huile par des artistes chinois, sont encadrés d'une bordure dorée et laquée en noir. Ils donneront une idée exacte des costumes et de l'intérieur des maisons chinoises.

8 bis. Deux autres tableaux de chacun cinq figures: dans l'un, des dames jouant au domino; dans l'autre, des dames jouant aux cartes.

Mêmes cadres, mêmes dimensions.

9. Recueil de dessins légèrement colorés, représentant dix-neuf vues de l'une des maisons de plaisance de l'empereur de la Chine, à Yuen-Ming-Yuen, construite dans le goût européen, par le père Benoist, missionnaire, vers 1750. Un volume grand in-folio oblong.

Chaque vue est accompagnée d'une explication en français, traduite du manuscrit original de M. Van Braam qui accompagna l'ambassade hollandaise à Pékin, en 1794. On peut consulter, pour de plus amples détails, l'ouvrage de feu M. L.-Fr. de la Tour, intitulé: *Essai sur l'architecture des Chinois*. Paris, Clousier, 1803, in-8°.; et voir aussi le n° 1352 du catalogue des livres de M. *Duriez de Lille*, dont la vente vient d'avoir lieu.

10. Vingt-cinq vues de la Chine, représentant les villes,

les temples, les ponts, et les sites les plus remarquables de cet empire, peints à l'aquarelle par des artistes chinois, aux frais et sur la demande de M. Van-Braam, secrétaire de l'ambassade hollandaise en Chine. Un vol. grand in-folio oblong, couvert d'un papier imitant la mandarine.

<small>Des bateaux de plaisance, des jonques impériales, des barques et des personnages donnent du mouvement et de la vie à ces vues qui sont très-finement exécutées.</small>

11. Vingt-cinq autres vues choisies de la Chine, prises en grande partie dans les provinces de *Canton* et de *Kiang-Nan*. Un volume grand in-folio oblong, couvert en mandarine.

<small>Le n° 6, qui offre une école militaire impériale, présente des masses de rochers extrêmement remarquables par leurs formes prismatiques. — Le n° 16 peut donner une idée d'une maison de campagne à la Chine. — Le n° 21 offre le tombeau de deux amans qui, ne pouvant se marier, se donnèrent la mort. — Le n° 22, un couvent de bonzes qui prétendaient pronostiquer l'avenir par l'explication de la physionomie, etc.
Nota. A la suite de ce numéro, seront vendus trois autres recueils des provinces du Chensi, du Kiang-si, etc., etc.</small>

12. Deux maisons de campagne, situées sur des hauteurs, peintes à l'aquarelle, rouleau de trois pieds de longueur, monté sur gorge.

<small>Provenant du cabinet de M. Bertin, et de la vente de feu M. Heurtaut, architecte du roi.</small>

13. Perspective continuée de paysages, peinte sur gaze, au Japon, rouleau de 55 pieds de long sur 10 pouces de haut, monté sur gorge.

14. Perspective continuée de paysages et de vues de maisons de campagne le long d'une rivière, rouleau de 18 pieds de long sur 1 pied de haut, contenant une explication en chinois, de 7 pieds 1/2 de longueur; une suite de vues de 6 pieds et 1/2 de long et 4 pieds de rouleau sans texte ni dessin.

<small>Cet article a été envoyé à M. Bertin par l'abbé Dugad.</small>

15. Perspective continuée de paysages, grand rouleau sur soie bleue, de plus de 50 pieds de longueur, et provenant du cabinet de M. Titzingh.

16. Un volume grand in-8° couvert en mandarine et se déployant comme les feuilles d'un paravent, offrant une

grande quantité de paysages et de vues de la Chine, imprimé sur fort papier de Corée.

17. Quarante vues des parcs de *Ge-ho-eul* et de Yuen-Ming-Yuen, gravures en bois, faites à Pékin. Un cahier petit in-folio oblong, couverture bleue à fleurs d'argent.

18. Vue de la Factorerie hollandaise à Nangasaki, peinture japonaise sur gaze, et en grand rouleau monté sur gorgo.

De la bibliothèque de M. Heurtaut, architecte du roi.

19. Plans des principaux temples ou miao, existant à Pékin, gravures en bois sur papier de bambou, disposés sur un rouleau de 6 pieds de long, sur 11 pouces de haut.

Cet envoi, du père Cibot, porte des explications de sa main.

20. Les diverses métamorphoses du *Chien de Fo*; quatre peintures, et animaux consacrés, cinq peintures : en tout neuf gouaches très-soigneusement peintes à la Chine, et réunies en un volume petit in-folio, demi-reliure, dos de maroquin violet.

20 bis. Six diverses incarnations d'esprits divins, peints debout, à la Chine, en or de diverses nuances, sur feuillets de papier européen. Quatre principales divinités de la Chine, peintes assises sur deux estrades, en or et en couleurs vives, sur un feuillet de papier coréen.

21. Procession à la pagode pendant une grande sécheresse, pour obtenir la pluie; peinture d'un très-grand fini.

22. Procession pendant un soir saint. Dix peintures à la gouache, réunies en un cahier in-folio oblong.

23. Deux peintures à la gouache, représentant deux aventures miraculeuses arrivées à de saints personnages chinois, de 15 pouces sur 12 pouces.

24. Actions de grands hommes et de saints personnages. Vingt dessins à l'encre de Chine, réunis dans un très-grand volume in-folio oblong, demi-reliure, dos de maroquin.

25. Un *plan de Jérusalem*, un almanach catholique chinois et une prière, le tout en chinois et imprimé en Chine, renfermé dans un cadre sous verre.

26. Deux feuilles en peau de truie, de 17 pouces de hauteur sur treize pouces de largeur, représentant deux sujets de la vie de Confucius, dessinés à l'encre de Chine noire et rouge, et destinées à former transparent.

27. Un mandarin visitant un bonze.—Une paysanne venant consulter un bonze. Deux peintures à la gouache sur papier de bambou.

28. Jugemens rendus après la mort par les juges infernaux, pour divers crimes commis par des grands coupables. Sept peintures à la gouache, très-soignées, sur autant de feuilles de papier de bambou.

29. Deux causes criminelles jugées aux enfers avec l'explication en anglais et en français. Deux peintures à la gouache, très-soignées, de 18 pouces de largeur sur 15 pouces de hauteur.

30. Exécutions après la mort de divers grands coupables, d'après la religion *de Fo*. Huit peintures à la gouache, très-soignées, réunies en un volume grand in-folio oblong.

31. Cortége funèbre d'un riche mandarin, offrant près de cent personnages divers. Peinture très-finie : elle est encadrée et a 2 pieds de long sur 14 pouces de haut.

32. Cérémonie des funérailles; peinture chinoise à l'huile sur toile, offrant plus de cent personnages sur un fond de paysage; encadrée d'une bordure dorée et laquée en noir, de 2 pieds sur 1 pied 8 pouces.

33. Cortége funèbre et tombeau du gouverneur de Nangasaki.—Cortége funèbre d'un employé de distinction au Japon. Le premier offre plus de cent trente personnages; le second en offre cent cinq dessinés et coloriés à l'aquarelle. Un volume petit in-folio, dos de maroquin bleu.

34. Cortége funèbre d'un empereur, gravé en bois, imprimé au Japon, avec des explications en japonais, et des numéros de renvoi de la main de M. Titzingh au-dessus de toutes les lignes du texte; diverses teintes de couleur ont été mises au pinceau sur certaines parties des costumes de quelques-uns des personnages, dont le nombre est de

plus de trois cents. Un volume petit in-folio, demi-reliure, dos de maroquin bleu.

<small>Ce volume formait originairement un rouleau de 28 pieds de long sur dix pouces 6 lignes de hauteur.</small>

55. Cortége de l'empereur du Japon, représenté en quatre peintures, sur fort papier du pays; chaque peinture, collée sur carton et se reployant des deux bouts, a 5 pieds de longueur et 1 pied de hauteur.

<small>Chaque peinture renferme plus de quarante personnages, cavaliers ou piétons, dont les vêtemens sont rehaussés d'or. Du cabinet de M. Morel de Vindé.</small>

56. Audience donnée par un saint personnage à des peuples barbares; peinture sur gaze; rouleau de 10 pieds de long sur 11 pouces de haut.

57. Époques principales de la vie d'un mandarin chinois, depuis sa naissance jusqu'à son mariage; recueil de dix peintures à la gouache, sur beau papier de bambou, cahier grand in-fol. et couvert en papier vert.

58. Maladie, mort et funérailles d'un mandarin, recueil de dix peintures à la gouache, très-soignées; 1 vol. grand in-fol. oblong, cartonné, papier bleu à fleurs d'argent.

59. Deux *Toui-Tsé*, sentences morales, inscrites perpendiculairement sur bandes d'étoffes étroites et longues, et qu'il est d'usage de suspendre dans les appartemens, au-dessus des vases à parfums.

40. Mandarin, sa femme et une jeune fille sur le bord d'un lac. Un pêcheur et deux jeunes filles gardant des moutons. Salle où l'on prend le thé. Cérémonie du mariage. Quatre peintures très-soignées à la gouache, dont les deux premières sont sur gaze, le tout réuni en un vol. in-fol. oblong, demi-rel., dos de maroquin jaune.

41. Quatre plaques distinctives des mandarins, dont deux pour les mandarins militaires et une pour les mandarins civils. Plus, deux figures en moelle de *Tong-Sao*, et en étoffes.

42. Une plaque de mandarin militaire et une plaque de mandarin civil, brodées en soie et appliquées sur carton de la Chine, recouvert en gaze. Plus, l'habit d'un man-

darin, en petite étoffe bleue, avec l'indication de la manière dont ces plaques sont cousues à l'habillement.

42 *bis*. Recueil des costumes civils des divers mandarins de la Chine; vingt-sept peintures à la gouache, des plus vives couleurs, recollées et encadrées de papier européen; un vol. grand in-fol., dos de maroquin rouge.

<small>Ce volume provient de la bibliothèque de M. Bertin, et surpasse en beauté celui qui vient d'être vendu récemment, sous le n° 1345, à la vente de M. Duriez.</small>

43. Dix costumes des États tributaires de la Chine, tels que la Corée, la Cochinchine, la Boukarie, etc., représentés en autant de peintures très-soignées à la gouache, sur papier de bambou, réunies en un cahier in-fol.

44. Deux peintures chinoises à la gouache, très-soignées, représentant des dames dans leur intérieur, et s'occupant de musique; 10 pouces et demi de largeur sur 7 et demi de hauteur.

45. Dames chinoises, peintes à la gouache, de grandeur naturelle. Deux dessins à l'encre de Chine, sur rouleau. Fabriques et bâtimens chinois, sur très-grand rouleau.

46. Un saint personnage, une femme et quatre enfans, figurés en étoffes de Chine, et pour les chairs, en moelle de *Tong-Sao*, coloriés, sur quatre feuilles de papier européen.

47. Quatre feuilles représentant des dames chinoises et tartares; et belle vue à la gouache des bâtimens de l'amirauté à Canton.

48. Dames japonaises à la promenade avec leurs enfans et leurs domestiques; cinq feuilles imprimées en couleur sur papier du pays. Hommes des îles voisines du Japon; deux feuilles également imprimées en couleur. Comédiennes chinoises, brodées en soie; deux feuilles. Cinq feuilles de fleurs imprimées en Chine. Le tout en un cahier in-fol., couvert en bleu.

49. Deux feuilles, représentant des dames japonaises, l'une debout et l'autre assise; impressions en couleurs, faites au Japon.

50. Deux tableaux à l'huile, peints à Canton, d'après des gravures anglaises, dans des cadres laque et or.

51. Livre, souan-pan, pinceaux, écritoire, presse-papier, pitong, etc.; huit peintures à la gouache, réunies en un cahier in-fol. oblong, cartonné en papier vert du pays.

52. Cinquante objets différens, peints très-finement à la gouache, sur dix feuilles de papier bambou, représentant des meubles, des vases, des corbeilles, des fruits et des objets précieux, un cahier grand in-fol., cartonné en papier brun.

53. Instrumens du charpentier, du menuisier, du maçon; trois feuilles. Instrumens de pêche, trois feuilles. Armes, fusils, sabres; trois autres feuilles: en tout neuf peintures à la gouache, réunies en un cahier oblong, cartonné en papier du pays.

53 *bis*. Instrumens de musique, ustensiles de ménage et de métiers; trois peintures à la gouache, réunies en un vol. in-4°.

54. Instrumens de musique, au nombre de vingt-un, peints sur cinq feuilles de papier de bambou. Jouets d'enfants; pendicailles, bourse, le tout réuni dans un vol. in-fol. oblong.

55. Deux rouleaux à gorge, représentant sur papier collé sur toile, les pierres bizarres qui ornent les jardins en Chine.

Ces dessins ont été faits à Pékin, sur la demande même du ministre.

56. Deux boutiques de porcelaines, grands feuillets in-4°, provenant de recueils sur l'art de la porcelaine.

57. Fabrication de la porcelaine; vingt dessins à la gouache, avec des explications françaises en regard de chaque dessin; cahier grand in-4°, disposé pour la reliure.

58. Fabrication de la porcelaine et préparation de la pâte; dix peintures à la gouache, de 12 pouces de hauteur sur 18 pouces de largeur, en un vol. grand in-fol. oblong.

Exemplaire différent du précédent pour les compositions.

59. Culture et préparation du thé; vingt-quatre peintures à la gouache; 1 vol. in-fol., demi-rel., dos maroquin bleu.

60. Culture et préparation du thé; recueil de dix peintures à la gouache, de 15 pouces de hauteur et 18 de largeur, en un vol. grand in-fol. oblong.

Exemplaire différent du précédent.

61. Cinq peintures à la gouache, représentant en grandeur naturelle cinq différentes espèces de *pse-tsai*, ou sorte de cardon d'Espagne, dont il se fait en Chine une grande consommation alimentaire. Il y en a qui ont jusqu'à 3 pieds de hauteur.

62. Culture du riz et de la soie, gravée et imprimée à la Chine; un vol. in-4°, cartonné.

63. Deux intérieurs chinois; peintures à la gouache, relatives à la culture de la soie; 16 pouces et demi de largeur sur 12 pouces et demi de hauteur. Deux autres peintures du même genre, de 18 pouces de largeur sur 14 pouces et demi de hauteur.

64. Arbres nains, représentés dans leurs vases; dix peintures à la gouache, réunies en un vol. in-fol. oblong. — Vases avec arbres nains, papillons et cigale; deux feuilles peintes à la gouache.

65. Agriculture chinoise, bâtimens ruraux, culture du riz. Recueil de 14 peintures à la gouache sur fort papier de bambou; un cahier grand in-fol., cartonné en papier du pays.

66. Dimensions prescrites aux constructeurs de jonques japonaises; deux feuilles de 5 pieds de long sur 1 pied de haut, où les mesures sont indiquées au trait.

Comme il est rigoureusement défendu à tout Japonais de quitter l'empire, il y a des dimensions que les constructeurs de barques ne peuvent dépasser sous peine de la vie.

67. Vaisseaux, barques et jonques de la Chine, à deux et trois mâts. Huit peintures à la gouache, recollées sur papier européen; grand in-fol. carré, demi-reliure, dos de maroquin citron.

67 *bis*. Barques et jonques chinoises; douze peintures à la gouache, réunies dans un grand vol. in-fol., cartonné, dos de mouton vert.

68. Dix barques et jonques chinoises, peintes à la gouache sur autant de feuilles *idem*, en un vol. in-fol. oblong.

69. Bateau de plaisance chinois; peintures à la gouache, de 15 pouces de largeur sur 12 pouces de hauteur. Deux feuilles de poisson.

70. Baleine, que huit barques de pêcheurs japonais veulent prendre avec un filet; aquarelle colorée, se reployant en trois parties. Plus, treize sortes de baleines, cachalots, cétacées d'espèces différentes, qui existent dans la mer du Japon; dessins lavés à l'encre de Chine; grand in-fol. oblong, demi-reliure, dos de maroquin bleu.
 Recueil exécuté au Japon et rapporté par M. Titzingh.

71. Pêcheurs japonais dans neuf barques, occupés à la pêche d'une baleine pour laquelle ils ont tendu un immense filet.
 Rouleau de papier mince, de 4 pieds 4 pouces de longueur sur 10 pouces de largeur.

72. Petit mandarin, bourgeois de Canton, une femme et deux filles tartares; médecin, barbier, receveur des contributions et divers artisans; en tout seize peintures à la gouache très-soignées, fixées dans un recueil encadré de papier européen en demi-reliure, dos de maroquin violet.

73. Artisans et marchands chinois; dix peintures à la gouache, très-finement exécutées, et réunies en un petit volume in-4° oblong, couvert en papier vert à fleurs.

74. Marchands ambulans; dix peintures à la gouache, réunies en un cahier in-folio.

75. Marchands ambulans; dix peintures sur papier grand in-folio.

76. Marchands ambulans de Canton; dix peintures à la gouache très-soignées; un volume, dos de maroquin vert.

77. Marchands ambulans de la Chine; recueil de peintures à la gouache; grand in-4° cartonné, couvert en papier de dessin violet.

78. Recueil de douze vues de boutiques de marchands avec

leurs enseignes perpendiculaires, ainsi que cela se pratique en Chine.

Peintures anciennes très-curieuses.

79. Un cahier de dix professions différentes; compositions à la gouache, à fond de paysages; cahier grand in-fol., cartonné avec papier bleu argenté.

80. Interrogatoire et châtimens usités en Chine; huit peintures à la gouache, recollées sur fort papier européen, avec encadrement de papier de couleur; grand in-folio, demi-reliure dos de maroquin violet.

81. Peines capitales usitées en Chine; neuf peintures à la gouache, recollées sur fort papier d'Europe, avec encadrement in-folio oblong; demi-reliure, dos de maroquin bleu.

82. Recueil en quatorze peintures, représentant l'arrestatation, l'interrogatoire et les punitions de divers personnages; un vol. in-folio, oblong, cartonné en papier vert.

83. Supplice du Tcha, apparition miraculeuse, saints personnages; deux peintures à la gouache et un dessin au trait.

84. Supplices chinois, représentés en vingt-quatre peintures à la gouache, et réunies en un volume grand in-folio oblong.

85. Quatre dessins de supplices; trois châtimens infernaux; trois autres exécutions à mort. Dix peintures à la gouache très-soignées, sur autant de feuilles de papier de bambou.

86. Un très-beau recueil de dix peintures à la gouache, sur papier de bambou, représentant des scènes de comédie chinoise; un cahier grand in-folio oblong, cartonné en papier vert.

87. Trois scènes de comédies; cinq feuilles de broderies en soie; cinq autres; deux feuilles d'arbres peintes en miniatures, et représentant de saints personnages.

88. Trois peintures à la gouache, sur papier de bambou,

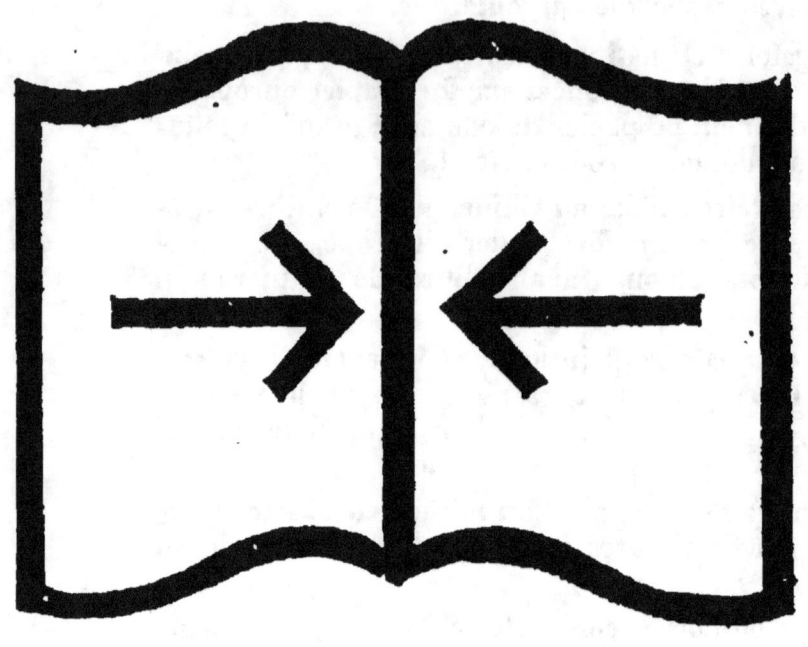

**RELIURE SERRÉE
ABSENCE DE MARGES INTÉRIEURES**

VALABLE POUR TOUT OU PARTIE DU DOCUMENT REPRODUIT

représentant deux audiences de mandarin et une scène de comédie. 17 pouces de large sur 14 pouces de hauteur.

89. Baladins, faiseurs de tours et jongleurs chinois. Vingt peintures à la gouache dans un cahier grand in-folio oblong.

90. Jeux des enfans en Chine, représentés en dix peintures à la gouache très-soignées, représentant le volant qui se joue avec le pied, le déguisement en chien de Fo, etc.; cahier in-folio oblong.

91. Jeux de hasard; dix peintures à la gouache, composées chacune de trois figures, et renfermées dans un cahier grand in-folio oblong, couvert en papier argenté.

92. Deux scènes de comédies, peintes à la gouache sur deux feuillets de papier de bambou.

93. Chevaux de la Chine; recueil de sept peintures à la gouache sur papier de bambou; in-folio oblong, dos de maroquin jaune.

94. Oiseaux chinois; quatorze peintures à la gouache, exécutées à Canton sur papier européen.

95. Oiseaux, fleurs et papillons de la Chine, peints sur moelle de jonc, feuilles de papyrus égyptien, couvertes d'hiéroglyphes; plus, quatre petites peintures chinoises sur gaze, offrant des marchands, des intérieurs de boutiques, et le tout renfermé dans un volume in-4°, se déployant comme un paravent.

96. Oiseaux de la Chine, peints sur onze feuilles et réunis en un cahier couvert en papier argenté.

97. Oiseaux de la Chine; dix peintures à la gouache sur papier européen, appliquées dans un volume, demi-reliure, dos de maroquin vert.

98. Deux grands oiseaux en plumes naturelles; quatre petits oiseaux également figurés en plumes, le tout sur autant de feuilles de papier de bambou.

99. Sorte de Mappemonde chinoise, gravée en bois à la Chine, lavée et coloriée, de 3 pieds et demi de largeur sur 2 pieds 4 pouces de hauteur.

100. Habitans de quelques îles voisines du Japon, peints sur une feuille de papier de 4 pieds et demi de long sur 10 pouces de haut.

>Le dessinateur en fait des nègres à cheveux crépus, naviguant dans des canots de planches grossièrement cousues l'une à l'autre avec des fils d'écorce.

101. Très-belle et grande carte coloriée de Nangazaki et de sa rade avec des numéros de renvoi, sur papier mince et collé du Japon. Carte de Jedo. Carte de Kiesjo.

>Du cabinet de M. Titzingh.

102. Sept rouleaux japonais de 22 pouces sur 13 pouces, indiquant par des tables les distances des différentes villes du Japon, avec les explications en Hollandais.

103. Vingt dessins représentant le père et la mère de famille, depuis leur lever jusqu'à leur coucher, à leur toilette, au concert, aux repas et surtout aux diverses occupations religieuses.

104. Dessin représentant le père de famille malade, sa mort, son exposition, son convoi, son inhumation, l'adoration des ancêtres.

105. Cinq dessins représentant la culture du riz. Cinq dessins; la culture de la soie, la culture de la canne à sucre.

106. Sept dessins, représentant une chasse.

107. Vingt-six dessins représentant le cortége d'une mariée.

108. Miniature persane encadrée, représentant un concert, un repas et un prince persan offrant à son père une gazelle tuée à la chasse.

>Cette miniature, de la plus grande finesse, offre plus de trente personnages de costumes variés.

109. Autre très-belle miniature persane.

110. Trois belles peintures persanes à la gouache, rehaussées d'or, représentant l'aventure d'un roi de Perse et d'une jeune fille.

>Voir le *Journal des Voyages*, où l'on rapporte l'histoire du prince qui devint amoureux d'une jeune fille à cause de sa force prodigieuse. Ces peintures proviennent de feu M. Rousseau, ancien consul à Bagdad.

111. Recueil petit in-8° oblong, cartonné, composé de 62

feuillets, dont 51 représentent les costumes othomans peints à l'aquarelle.

En regard de chaque dessin est l'explication en hollandais, allemand et français. Ces dessins sont du quinzième siècle.

112. Arts, métiers et divinités de l'Hindoustan ; 2 vol. in-folio, reliés en veau.

Précieux recueil de près de deux cents dessins coloriés, exécutés à la préfecture de Pondichéry, par un peintre indien.

113. Une boîte de costumes indiens, peints sur talc avec tête peinte séparément, qui se rapporte au moyen de la transparence des feuilles de talc aux douze costumes divers. Autre boîte d'un genre un peu différent, mais de peintures également sur feuilles minces de talc.

114. Quatre miniatures sur verre, représentant chacune une dame chinoise peinte en buste de 2 pouces de long sur 1 pouce et demi de largeur.

115. Une dame chinoise peinte sur verre et dans un cadre.

LAQUES, FILIGRANES, BRONZES, PORCELAINES,
COSTUMES CHINOIS ET JAPONAIS, ÉVENTAILS. ENCRE DE CHINE, MÉDAILLES, etc.

116. Un séchoir à thé, portatif, en laque du Japon, avec son fourneau en cuivre et à compartimens.

Voir la gravure qui en existe dans Kempfer, qui en est une copie exacte.

117. Un paravent en beau laque de Coromandel de grande dimension.

118. Table en laque de Chine carrée, à deux abattans.

119. Boîte en vieux laque du Japon, à charnière et fermeture à bouton.

120. Un trictrac chinois en laque.

121. Bateau en laque, disposé pour poser la pipe ou brûler des bâtonnets odorans. Éventail chinois en bois de santal, dans un petit carton.

122. Flûte de pan en forme d'orgue, en bambou laqué.

123. Lot d'éventails, en bambou laqué.

124. Ongle artificiel chinois, en argent émaillé, à l'usage des personnes de distinction en Chine, qui en mettent souvent de semblables à chacun des doigts pour laisser croître leurs ongles. Fleur blanche en moelle de *Tong-Sao*, dans une boîte en laque très-fin, du Japon, renfermé dans une boîte couverte en mandarine.

125. Coiffure d'une dame chinoise en filigrane d'argent du plus fin travail, composée de trois parties ; sur la première, qui orne le dessus de la tête, le dragon à quatre griffes et le chien de Fo ; sur les deux autres, qui se placent au-dessus des oreilles, sont des fleurs et un oiseau ; le tout sur une toile avec verre bombé.

126. Miroir chinois en métal.

127. Petit vase en bronze, propre à brûler des parfums.

128. Vase à parfum en vieux bronze, avec couvercle également en bronze, surmonté du chien de Fo ; aux angles, quatre têtes d'éléphant.

129. Deux très-anciens cornets en bronze, avec leurs pieds en bois des Indes.

130. Une pelle et deux bâtons en bronze, de 9 pouces de longueur, pour remuer les charbons des vases à parfum.

131. Femmes japonaises. Deux statues en bronze, sur piédestaux en marbre.

132. Théière en forme de cylindre, en fine porcelaine de Chine. Autre théière en porcelaine noire, avec peintures sur fond blanc, en couleurs émaillées. Autre théière en boccaro rouge, avec fleurs de couleurs émaillées.

133. Quarante-trois tasses et soucoupes, et pot au lait, en porcelaine uni-colore. Quatre tasses et soucoupes en porcelaine, avec peintures de personnages.

134. Une très-grande théière en beau blanc du Japon, à six pans, offrant chacun en relief un des six sages de la Chine ; le couvercle est surmonté du chien de Fo.

135. Divinité chinoise en fine porcelaine or et rouge, tenant à la main un rouleau, sur son pied de bois sculpté, de 6 pouces de haut.

136. Quatre tasses et leurs soucoupes, en porcelaine de la Chine, avec fleurs en émail. Trois tasses et leurs soucoupes, en fine porcelaine de la Chine.

137. Deux vases d'oblations ou offertoires, *en beau blanc de la Chine. Deux autres vases pareils.* Un très-beau vase, *également en beau blanc*, forme de bouteille, avec un lézard, se contournant autour du goulot. Deux tasses et leurs soucoupes, avec peintures de personnages. Une tasse et sa soucoupe, porcelaine surfine de *Kin-the-ching*, avec les dragons. Quatre tasses et leurs soucoupes, de la plus grande finesse, avec peintures.

138. Deux tasses en porcelaine japonaise, du plus beau blanc, avec branches de pêcher, en relief. Une tasse et sa soucoupe en porcelaine de la Chine, bleu et blanc, la tasse doublée en porcelaine à jour.

139. Boîte oblongue à jour, servant à brûler des parfums ou à conserver du feu pour les pipes, en très-belle porcelaine au dragon.

140. Trois tasses et leurs soucoupes, fine porcelaine, bleu et blanc intérieurement, et d'une teinte café au lait extérieurement.

141. Un compotier et son plateau, en fine porcelaine, forme de grenade, et peintures en relief imitant aussi des grenades.

142. Fontaine à thé en ancienne porcelaine japonaise, avec robinet et monture en argent, fleurs et papillons en relief, or et couleur.

143. Groupe de quatre chinois, dont un enfant; le sujet est un pari entre joueurs, en belle porcelaine blanche de la Chine.

144. Deux vases en belle porcelaine à jour, noire, avec cartels fond blanc, et dessin de fleur.

145. Espèce de théière pour servir du vin chaud, en porcelaine bleue, très-ancienne.

 La liqueur se verse par-dessous le vase.

146. Bouteille en porcelaine verte, montée en bronze doré, pour les anses et le piédestal.
147. Vase à parfum, figurant une main de Fo, boccaro couleur nankin, avec fleur en relief, couvercle en bronze peint et doré.
148. Pot au lait à anse, et goulot extérieur, vieille porcelaine chinoise, bleu, or et couleur.
149. Fleur de nénuphar, avec la tige et la graine, formant petit vase à vin chaud, en boccaro nankin.
150. Théière en boccaro rouge, figurant une citrouille, autour de laquelle s'enroule une branche de vigne, le couvercle surmonté d'un écureuil.
151. Une tasse, sa soucoupe et son couvercle, intérieurement en vert impérial, extérieurement imitant le laque rouge, sculpté, et le signe de bonheur en or.
152. Théière en porcelaine, à fond brun, et camés à fleurs émaillées. Théière, porcelaine bleue à double fond, dont un à jour et compartimens pentagones avec une chaîne en cuivre doré.
153. Petite soupière et son plateau, forme européenne, en très-fine porcelaine de King-The-Ching, à dessins de plantes et de faisans.
154. Petit vase en craquelé de 6 pouces de haut, avec ornemens dorés.
155. Deux théières en porcelaine avec peintures en émail, offrant des papillons et le litchi au-dessus du bouton.
156. Six théières en boccaro, de formes variées.
157. Vase à goulot allongé, d'un pied de haut environ, en porcelaine du Japon, laqué et burgauté extérieurement.
158. Deux vases en porcelaine de Chine, craquelée, de 10 pouces de haut.
159. Joli plateau en émail, offrant un paysage de 9 pouces sur 5 pouces de largeur. Autre plateau en vieux laque très-beau. Deux tasses et leur soucoupe, en figuier de Gênes, imitant le laque. Une tasse et sa soucoupe en laque rouge.

160. Homme du peuple chinois, statuette de 10 pouces de haut, en terre colorée, remarquable par une conformation externe fort bizarre, et faite d'après un individu existant alors à Canton.

161. Chinois et sa femme, statuettes de 2 pieds, en terre colorée, d'une belle conservation.

162. Un grand tableau en pierre, à couches belles et distinctes, représentant un fleuve et ses rives, monté, en Chine, sur un pied en bois rouge.

163. Diverses manières de ployer les lettres au Japon, représentées par environ cinquante feuilles de papier du pays, ployées d'une manière différente.

Cet article provient de M. Titzingh.

164. Modèle d'une maison japonaise ordinaire, composée de cinq pièces avec ventaux allant sur coulisses, et galeries, exécuté au Japon, en bois du pays et donnant une idée exacte de l'architecture.

Voir l'ouvrage sur les mariages japonais, de M. Rémusat.

165. Lien-T'sée, sorte de treillis de bambou, laqué en noir, de 3 pieds et quelques pouces en tout sens.

Cet objet est de la plus grande finesse; chaque brin de bambou n'a guère que l'épaisseur d'un crin, et est cependant revêtu du plus beau laque noir. Il provient du palais impérial de Pékin et diffère totalement des Lien-Tsées ou jalousies apportées de Canton.

166. Poupée japonaise exactement coiffée et habillée comme les femmes de distinction de cet empire, dans une boîte à coulisse provenant également du Japon.

Cet article est très-remarquable, et peut, plus que toute description et peinture, donner une idée du bizarre costume des dames japonaises.

167. Costumes cochinchinois, composé des bottes, du pantalon, de la soubreveste et de l'habit, en gaze violette.

168. Blouse Kamschadale, formée de légères bandes de peaux, habillement cousues ensemble et formant un vêtement imperméable à l'eau.

169. Pièces d'étoffes fabriquées à Otaïti et aux îles de la société, provenant du cabinet de M. Vata, et rapportées par M. Bougainville.

170. Boîte contenant les instrumens du barbier, du pédicure et du tailleur chinois.

> La forme du rasoir est singulière, ainsi que celle de la paire de ciseaux dont chaque branche est évidée intérieurement.

171. Fauteuil de bureau en bambou blanc.
172. Un éventail en os, découpé à jour. Un éventail en bois de santal. Deux éventails en peau de poisson. Quatre écrans chinois à main.
173. Eventail chinois en bois de santal, dans un petit carton.
174. Trois éventails en plumes, et à manches d'écaille. Petit disque en pâte de riz.
175. Une boîte à ouvrage et bijoux en nacre de perles, sculptée, d'un beau travail.
176. Une boîte d'encre de Chine rouge, contenant deux pains, couverte en mandarine. Une autre boîte contenant deux pains de bleu, couverte en mandarine. Plusieurs lots d'encre de Chine, première qualité.
177. Boîte en laque burgauté, contenant onze pains d'encre de Chine, de formes curieuses.
178. Deux pierres à délayer l'encre de Chine. Deux porte-pinceaux en verre, et douze pinceaux chinois.
179. Lots de pinceaux destinés aux peintres en miniatures. Lots de pinceaux destinés pour l'écriture.
180. Six petits flacons en verre aventuriné, contenant des parfums de la Chine.
181. Sabre chinois avec monture en cuivre, orné du caractère de longue vie; fourreau en bois rouge.
182. Six petites pièces en ivoire, trouvées dans les fouilles d'une ville romaine, et que l'on prétend être des styles et autres instrumens nécessaires pour écrire et effacer sur les tablettes en cire.
183. Énorme morceau de rhubarbe, figurant un animal, avec la note d'envoi du missionnaire.
184. Quatre plateaux en treillis de bambou et en jonc.

185. Quatre boîtes en étain, renfermant du *véritable vernis* chinois, pour peindre en laque, etc.

<small>Ces quatre boîtes, exactement fermées et soudées, ont été rapportées par le capitaine Philibert, chargé de ramener de Chine des cultivateurs chinois pour la culture du thé.</small>

186. Véritable armoise japonaise, à employer pour l'opération du *moxa*, dans une petite boîte de bois de camphrier.

187. Ardoise sculptée, de 2 pouces et demi de haut, sur 2 pouces de largeur, représentant une femme nue, prête à se baigner, et sa suivante la débarrassant de son dernier vêtement.

188. Un médailler contenant vingt médailles, commençant à Tamerlan et comprenant toute la dynastie.

<small>On remarquera que les médaillers, même ceux de la bibliothèque du Roi, ne remontent qu'à Ak-Bar, sixième successeur de Tamerlan. Ce médailler vient de M. Gentil, si connu par ses voyages et ses services dans l'Inde.</small>

189. Médailler dit *de la fidélité*, contenant les médailles du prince de Condé, de L. J. Bourbon, du duc d'Enghien, de la Rochejacquelin, de Bonchamps, de Cléry. Boîte couverte en maroquin, et garnie en velours bleu.

190. Huit médailles choisies de la collection des illustres Français; savoir: Bayard, Jeanne-d'Arc, le grand Condé, Catinat, Suffren, Tourville, Masséna, Montebello.

191. Huit médailles de la galerie historique des grands hommes: Quinault, Jullien, Andran, Fernel, Cassini, Dalembert, Bernardin de Saint-Pierre, Barthélemy.

192. Bateau mécanique, très-finement exécuté, imprimant dans sa marche le mouvement à quatre personnages.

193. Plaque et boucle de ceinture en jade.

194. Poussa en réalgar.

195. Les cérémonies usitées à la mort de l'empereur. Lecture du testament; prise du deuil par les enfans; sacrifices. Hommages aux ancêtres. Quatre grandes peintures à la gouache, très-soignées, réunies en un vol. grand in-fol.

196. Deux tableaux en mosaïque.

197. Boîte en laque très-fin, contenant deux boîtes d'étain à thé.
198. Plateau, peint par Alavoine et monté par Feuchère, représentant un jeune homme atteignant le but de la course : cette peinture est d'un genre étrusque, or et argent.
> Sous ce numéro seront vendus les articles omis ou de peu d'importance.

LIVRES MANUSCRITS ET AUTOGRAPHES.

199. *Heures de la Vierge*, petit in-4°, veau marbré.
> Manuscrit du quatorzième siècle, en lettres de forme, renfermant onze grandes miniatures; avec fond or et outremer, et deux petites miniatures.

200. Morale de Jésus-Christ et des apôtres, ou la vie et les instructions de Jésus-Christ, tirées du Nouveau-Testament. Paris, 1797; 1 vol. in-4°, broché.
> Papier vélin.

200 bis. Imitation de Jésus-Christ, 1 vol. grand in-12, papier vélin, reliure en veau violet, tr. d.

201. Adoration du Lingam (Phallus des anciens), ou les diverses manières de l'honorer dans l'Inde, trois peintures indiennes et sept calques coloriés, réunis en un vol. petit in-4°, demi-reliure, dos de maroquin violet.

202. Dictionnaire des hérésies, des erreurs et des schismes. Paris, 1764, 2 vol. petit in-8°, br.

203. Les Essais de Montaigne, 8 vol. in-18, br.

204. Pensées sur l'homme et les mœurs, par Sanial Dubay. Paris, 1813; 1 vol. in-8°, cartonné.

205. Histoire des tulipes, par Ch. Malo, ornée de douze planches en couleur, dessinées par Bessa; in-18, papier vélin, cartonné.

206. Guide de la culture des bois, ou herbier forestier, avec 64 planches in-folio, sur quart de colombier vélin, par Duchesne. Paris, 1826; 1 volume grand in-8°. et atlas.

207. L'art de peindre, poëme par Watelet; in-12, maro-

quin vert, tr. du Traité de peinture, par Bourdon, 2 volumes. Dictionnaire de peinture, par Pernetty, et 9 autres volumes sur le même sujet, tous reliés en veau maroquin. Dix autres volumes sur la peinture et les beaux-arts.

208. Musée des monumens français, ou description historique des statues en marbre et en bronze, bas-reliefs et tombeaux des hommes et femmes célèbres, par M. Alexandre Lenoir, administrateur des monumens de l'église royale de Saint-Denis; 8 volumes in-8° sur papier raisin, ornés de trois cent quarante planches, gravées au trait, par MM. Percier et Guyot.

Exemplaire en papier vélin.

209. Cy commence le livre des faits d'armes et de chevalerie; in-4°, demi-reliure, dos de maroquin bleu.

Manuscrit du quinzième siècle, orné de trois dessins au trait.

210. Le grand jeu des Tarots, en 75 cartes coloriées.

211. Cours analytique de littérature générale, tel qu'il a été prononcé à l'Athénée de Paris, par Lemercier. Paris, Nepveu, 1827; 3 volumes in-8°, veau bleu, tr. d.

Un des douze exemplaires, papier vélin.

212. Aminta favola boscarecia di Torquato Tasso in leida presso giovanni *elzévier* 1656. Petit in-12, relié en veau gauffré, tr. d.

Exemplaire auquel on a ajouté les vignettes de Desenne.

213. Roland furieux, poëme traduit de l'Arioste, par le comte de Tressan, orné de 9 gravures et d'un *fac-simile* de l'Arioste; 3 volumes in-8°, br.

Exemplaire en grand papier et avec les gravures avant la lettre.

214. Poésies de Marie de France, poète anglo-normand du dix-huitième siècle, publiée par de Roquefort. Paris, 1820; 2 volumes in-8°, demi-reliure, dos et coins de veau bleu.

215. Fables de Florian, nouvelle édition, ornée de gravures d'après Sussemilh. Paris, 1821; 1 volume in-18, veau v., tr. d.

216. Fables de Florian, précédées d'une notice sur sa

vie et ses ouvrages. Paris, Ponthieu, 1825; 1 volume grand in-8°, papier vélin, relié en veau, gr. tr. d.

<small>Exemplaire auquel on ajouté dix-huit gravures avec encadrement violet.</small>

217. Fables de La Fontaine, nouvelle édition, avec notes de Walckenaër. Paris, 1826; 2 volumes grand in-8°, papier cavalier vélin d'Annonay; avec les gravures d'après Moreau, sur papier de Chine, reliés en veau, tr. dorées, fers à froid sur les plats.

218. Poésies de Clotilde. Paris, 1804; 1 volume in-12, relié en vélin.

219. Contes, épîtres et épigrammes, par M. Robé de Beauveset; in-12, veau, écaille, filet.

<small>Manuscrit autographe de Robé, de deux cent quatre-vingt-quatorze pages, contenant des pièces inédites.</small>

220. Fables de La Fontaine. Paris, Didot, 1820; 4 vol. grand in-18, maroquin vert, tr. d.

<small>Exemplaire avec les gravures coloriées.</small>

221. La tendresse filiale, par Vigée; 1 volume in-18, papier vélin, cartonné avec étui.

222. Simple histoire. Paris, an 3; 5 volumes in-18, demi-reliure, dos de veau.

223. Chansons de Désaugiers; 2 volumes in-18, reliés en veau, filets.

224. Poésies et Messéniennes, par M. Casimir Delavigne, neuvième édition. Paris, 1824.

<small>Exemplaire avec les gravures, sur papier de Chine.</small>

225. Vaux-de-vire d'Olivier Basselin, suivis d'un choix d'anciens vaux-de-vires, de bacchanales et de chansons, poésies normandes, publiés par Louis du Bois. Caen, 1821; 1 volume in-8°, demi-reliure, dos et coins de veau bleu.

226. Opere del Dante. Paris, J. Didot; 2 volumes in-8°, brochés, papier d'Annonay.

226 bis. Gerusalemme liberata. Paris, J. Didot; 2 volumes in-8° brochés, papier d'Annonay.

227. OEuvres d'Homère, traduites par Bitaudé. Paris, Didot

aîné, 1819; 8 vol. in-18 papier vélin reliés en maroquin vert, tr. dorée, filets.

228. Chefs-d'œuvre de P. et Thomas Corneille, imprimés par F. Didot en 1815; 5 vol. in-8°.

229. OEuvres de Molière avec les notes de tous les commentateurs, publiées par M. Taschereau. Paris, F. Didot; 8 vol. in-8°, brochés.

230. OEuvres complètes de Marie-Joseph et André Chénier. Paris, Didot; 10 vol. in-8°, br.

Exemplaire en grand papier vélin, avec le portrait sur papier de Chine.

231. OEuvres complètes de Jean Racine avec le commentaire de La Harpe. Paris, 1822; 8 vol. in-8° reliés, ornés de 17 gravures et d'un *fac-simile*.

232. OEuvres complètes de Jean Racine, nouvelle édition, ornée de figures dessinées par Le Barbier et gravées sous sa direction. Paris, 1796; 4 vol. in-8°, *figures avant la lettre*, reliés en veau granit, tr. dorées.

233. OEuvres complètes de La Fontaine ornées de 147 gravures d'après Desenne; 18 vol. grand in-18, impr. par P. Didot, papier vélin br.

Exemplaire avec les gravures avant la lettre.

234. OEuvres complètes de Jean La Fontaine précédées d'une notice sur sa vie. Paris, Pilet, 1817; 1 vol. in-8°, br.

Exemplaire en papier vélin mince.

235. OEuvres complètes de Regnard; 6 vol. in-8°. br.

236. OEuvres complètes de J.-H. Bernardin de Saint-Pierre, mises en ordre et précédées de la vie de l'auteur par Aimé Martin. Paris, 1818; 10 vol. in-18, br.

Exemplaire en papier vélin, gravures avant la lettre.

237. OEuvres complètes du comte de Tressan, précédées d'une notice sur sa vie par Pannelier. Paris, F. Didot, 1823; 10 vol. in-8°, veau racine vert, filets, tr. dorés.

238. OEuvres de J. Delille, nouvelle édition. Paris, 1824; 16 vol. grand in-8°, papier vélin avec gravures d'après

Girodet et Desenne, reliés en veau, tr. dorées, fers à froid sur le plat.

239. OEuvres de J.-F. Ducis imprimées à deux colounes par Rignoux sur grand papier raisin vélin d'Annonay, avec 10 gravures d'après Desenne sur papier de Chine; 1 vol. in-8°, v. tr. d.

240. OEuvres de J.-F. Ducis, comprenant en 3 vol. in-8° celles publiées de son vivant, et en 1 vol. in-8° les œuvres posthumes; impr. par Doyen en 1826; 4 vol. in-8°, brochés.

Exemplaire en grand papier vélin, orné de dix gravures, papier de Chine.

241. OEuvres choisies de Saint-Réal, de Pélisson et de Saint-Evremont; 5 vol. in-12, reliés.

242. OEuvres complètes de madame de Graffigny, contenant ses Lettres péruviennes et ses Comédies. Paris, 1821; 1 vol. in-8°, br., orné de neuf gravures et du portrait.

243. Le ministre de Wakefield, traduction nouvelle, par M. Hennequin. Paris, 1825; 1 vol. in-8°, fig.

244. Lettres de madame de Sévigné, de sa famille et de ses amis, édition ornée de vingt-cinq portraits, dessinés par Deveria. Paris, 1823; 12 vol. in-8°, br.

245. Lettres inédites de Henri IV, et de plusieurs personnages célèbres, tels que Fléchier, la Rochefoucauld, etc., publiées par Sérieys. Paris, 1802; 1 vol. in-8°, demi-reliure, dos et coins de veau bleu.

246. Poésies diverses de La Sablière et de François de Maucroix, par Walckenaër; 1 vol. in-8°, br.

Exemplaire en grand papier vélin.

246 bis. Histoire de la vie et des ouvrages de La Fontaine, par C.-A. Walckenaër. 1820; 1 vol. in-8°, br.

Exemplaire en grand papier vélin.

247. Les Nuits d'Young, suivies des Tombeaux et des Méditations d'Hervey, trad. de Letourneur, ornée de belles vignettes. Paris, 1824; 2 vol. in-8°, br.

248. Les Mille et une Nuits, nouvelle édition publiée par Gauttier. Paris, 1823; 7 vol. in-8°, br.
>Exemplaire en grand papier vélin, avec les gravures sur papier de Chine.

248 bis. Voyages en France et autres pays, par Racine, La Fontaine, Regnard, etc., ornés de 56 planches. Paris, 1808; 4 vol. petit in-18, rel. en veau, tr. dor.

249. Bibliothèque universelle des Voyages, par Jules Dufey. Paris, 1826; 10 vol. in-12, ornés de 230 gravures coloriées.

250. Atlas du Voyage de lord Macartney en Chine. Grand in-folio, demi-reliure.

251. Voyages à Pékin, Manille et l'île de France, faits dans l'intervalle des années 1784 à 1801, par de Guignes. Paris, 1803; 3 vol. in 8°, br., avec très-grand atlas cart.
>Exemplaire en papier vélin.

252. Illustration of Japan consisting of privates memoires and anecdotes of the regning dinasty of the djogouns, of sovereings of Japan; and description of the feast, and ceremonies, customary at mariages and funerals, etc., by Titzingh, Remusat translated by Schoberl, with coloured plates. London, Akerman, 1822. Un vol. très-grand in-4°, carton., fig. col., papier vélin.

253. Descripcion de las islas Philipinas et Rasgo historico de Philipinas sacado de todos las autores que hanno escrito sobre ello, etc., etc., por Ildefonzo de Axagon, manila 38 de junio de 1817. Deux vol. petit in-folio, écrits sur papier de la Chine.
>Cette description et cette histoire manuscrite des Philippines ont été rapportées en France par le capitaine Philibert.

254. Description de la Chine, par Duhalde. Paris, 1735; 4 vol. in-folio, veau, fig. et cartes.

255. Voyage du jeune Anacharsis en Grèce. Paris, 1806; 8 vol. in-32, ornés de 8 gravures et d'une carte.

256. Lettres sur la Sicile et sur Malte, par Borch. Deux vol. in-8° et atlas cartonné.—Atlas du premier et du second voyage de Cook. Deux vol. in 4°, demi-reliure.

257. Lettres sur la Morée, l'Hellespont et Constantinople, par A.-L. Castellan. Paris, 1820; 3 vol. in-8°, br.
Exemplaire en papier vélin.

257 bis. Lettres sur l'Italie, par le même. Trois vol. in-8°, br.
Exemplaire en papier vélin.

258. Conjuration de Catilina et guerre de Jugurtha, traduites de Salluste par Léopold. Paris, 1826; 1 vol. in-8°, papier vélin, br.

259. Notice de l'ancienne Gaule, par Danville. Paris, 1760; in-4°, veau.
Exemplaire annoté presque sur toutes les marges par feu l'abbé de Tersan, qui y a en outre intercallé un grand nombre de gravures, d'épitaphes, de calques et de dessins.

260. Histoire des derniers troubles de France, depuis le commencement de la ligue jusqu'à la reddition de Paris. Petit in-folio, demi-reliure, dos de maroquin bleu.
Manuscrit du temps, d'une écriture très-lisible et contenant 84 feuillets.

261. Catalogue des évêques de Verdun avec un abrégé des faits les plus mémorables, mis à fin par les rois de France et d'Autriche. Petit in-4°, demi-reliure, dos de maroquin bleu.
Manuscrit du 16e siècle de 290 feuillets, d'une écriture très-lisible.

262. Les rois et ducs d'Austrasie, depuis Théodore Ier, fils aîné de Clovis, jusqu'à Henri de Lorraine deuxième, à présent régnant, fait par Nicolas Clément, et traduit en français par François Guibaudet, Dijonais.
Manuscrit du temps.

263. Deux années à Constantinople et en Morée (1825 et 1826), ou esquisses historiques sur Mahmoud, le massacre des janissaires, les nouvelles troupes, Ibrahim-Pacha, Soliman-Bey, etc., etc., par M. C.... D.... Un vol. grand in-8°, br., orné d'un choix de costumes orientaux soigneusement coloriés.

64. Abrégé de l'Histoire de France, par Mezeray, avec l'avant Clovis. Amsterdam, 1700; 7 vol. in-12, veau br.
—Abrégé par Hainault. Quatrième édition; 1 vol. petit in-8°, veau m.

264 *bis*. Abrégé chronologique de l'Histoire de France, par Henault et Fantin Desodoards. Paris, 1779; 5 vol. petit in-8°, veau, écaillés, filets.

265. Anecdotes touchant la véritable cause de la mort du czar Pierre Ier, et touchant la célébration de la fête du conclave, instituée par ce prince à la cour. Manuscrit, petit in-folio en cahiers de 166 pages.

<small>Ce manuscrit contient des particularités qui, dit-on, n'ont pas encore été imprimées.</small>

266. Histoire de la révolution de Naples, par mademoiselle de Lussan. Quatre vol. in-12, veau m. — Conquête du Pérou. Deux vol. in-12, veau m.

267. Voyages de Christine et de Casimir en France, pendant la minorité de Louis XIV. Trois vol. in-8°, br.

268. Anecdotes de la Chine, 6 vol.; édits de la Chine, 4 vol.—Cultus sinensium, 1 vol.; en tout 15 volumes in-12 reliés, sur la Chine.

269. Histoire de la vie et des ouvrages de Molière, par Taschereau. Paris, Ponthieu, 1825; 1 vol. in-8°, br.

270. Brevis relatio eorum quæ spectant ad declarationem sinarum imperatoris Kam-Hi circa cœli, Cumfucii et avorum cultum datam anno 1700. Opera Patrum societatis Jesus Pekini pro Evangelii propagatione laborantium. Grand in-8° non relié, en latin, en chinois et en tartare mandchou.

<small>Cet ouvrage, imprimé à Pékin dans le palais même de l'empereur, par les procédés chinois, sur papier de bambou, n'est pas commun en Europe; c'est en quelque sorte un *fac-simile* du mémoire des Jésuites, dont les signatures se trouvent sur le dernier feuillet où on remarque la note manuscrite suivante:
Omnes è Societate Jesu sacerdotes qui erraverunt ab utero et qui dicebantur prædicatores veritatis, facti sunt discipuli erroris et vanitatis.</small>

271. Trois volumes en caractères chinois, format in-12, couverts en papier rouge, contenant, sur papier de bambou, trois tomes de l'almanach impérial de la Chine.

271 *bis*. Quatre autres volumes in-12, couverts en papier bleu, contenant, sur papier de bambou, les titres, les armoiries, les revenus des grands de l'empire du Japon, avec gravures en bois.

<small>Ces quatres volumes proviennent du cabinet de M. Titzingh.</small>

AUTOGRAPHES.

272. Lettre de Bossuet à M. l'abbé Renaudot, datée du 25 juin 1699.

273. Lettre de Voltaire à M. de La Marche, datée des Délices, près de Genève, 15 novembre 1755.

274. Lettre de Destouches à madame de Grafigny.

275. Lettre de Volney adressée à M. Titzingh, datée du 15 août 1807.

276. Lettre de M. le duc de Frousac, fils du maréchal de Richelieu, en 4 pages in-4°.
 C'est à ce seigneur que Gilbert fait allusion dans une de ses satires, par ce vers :
 La fille d'un bourgeois a frappé sa grandeur.

277. Lettre d'Hortense de Mancini, duchesse de Mazarin, à M. l'abbé Hautfeuille. Deux pages *sans signature*, mais garanties entièrement de la main de madame de Mazarin, par les paraphes de MM. de Laplace et Campenon.

278. Lettre du maréchal de Richelieu, de juillet 1765.

279. Lettre de J. Despaze, auteur des Quatre Satires.

280. Lettre de Clément, signée, datée de juin 1771, en 3 pages in-4°, et relative à Dorat.

281. Lettres de Bailly, du 30 juin 1790.

282. Lettre de J.-A. Llorenté, en 2 pages in-4°, datée du 13 janvier 1822.

283. Lettre en 2 pages de madame de Caylus, sans signature, mais entièrement de sa main.

284. Chansonnette en huit couplets, entièrement de la main et signée du général *Carnot*, membre du directoire.

285. Invocation de Lucrèce à Vénus. Six pages in-4°, entièrement de la main et signée de Legouvé.

286. Lettre de Burigny, histoire, datée du 29 juillet 1760.

287. Lettre de J.-B. Rousseau à l'abbé d'Olivet, datée de Bruxelles, 1732.

288. Lettre de M. de Tressan, traducteur de l'Arioste.

289. Signature de Henri III sur un acte de 1589. — De Louis XIII, sur un acte de 1618. — Du même, sur un acte de 1621. — Du même, sur un acte de 1626.

289 *bis.* Dix lettres de différens jésuites missionnaires, tels que les pères Amiot, Yang et Ko, deux Chinois convertis au christianisme, etc. — De Goville, Bourgeois, etc.

TABLEAUX ET DESSINS.

290. Portrait en buste de La Fontaine, peint par par Lebrun, largeur 25 pouces, hauteur 27 pouces, y compris le cadre.

<small>Ce tableau vient de M. Lenoir, ancien administrateur du Musée des Petits-Augustins, et a été gravé deux fois pour les éditions de la vie de La Fontaine, par M. Walckenaër.</small>

291. Portrait en buste de Sélim III, fait d'après nature en 1805.

<small>Peinture à l'huile de 10 pouces de haut.</small>

292. Costume d'un mufti, peinture à l'huile, de 16 pouces de haut.

293. Jeunes filles dansant à la corde que deux femmes tournent; trois chasseurs et un bûcheron : deux très-jolis dessins à l'aquarelle, de Volmar.

293 *bis.* Chevaux et chien; autre très-joli dessin à l'aquarelle, de Volmar.

294. Conversation au pied d'un arbre d'un groupe de paysans suisses; très-beau dessin à l'aquarelle de Stpaffer. Grand in-4° oblong.

295. Cosaque régulier faisant l'inspection; très-joli dessin au bistre, de Sauerweid, peintre russe. De format in-4° oblong.

296. Lavement des pieds; dessin très-soigné, par Callot.

297. Costumes des femmes du royaume de Naples, peints

à la gouache avec beaucoup de soin. Un vol. petit in-folio, demi-reliure, dos de maroquin bleu.

298. Dessin original en médaillon du portrait d'Andrieux, par Deltil, monté sur feuille in-4°.

299. Quatre dessins originaux d'A. Desenne, pour la Henriade. — Quatre gravures avant la lettre sur papier de Chine, et quatre eaux-fortes d'après lesdits dessins.

300. Quatre dessins originaux au bistre, d'A. Desenne, pour le roman de Manon Lescaut, édition de Ménard et Desenne. — Quatre gravures avant la lettre, sur papier de Chine, et quatre eaux-fortes d'après lesdits dessins.

301. Suite complète de douze dessins originaux au bistre, par A. Colin, élève de Girodet, pour les OEuvres de madame Cottin.
Ils sont tous montés sur feuillets in-4°.

302. Suite complète de cinquante-cinq dessins originaux au trait et à la mine de plomb, par *Calmé*, pour les OEuvres de J. Racine.
Ces dessins sont disposés chacun sur un feuillet grand in-8° de papier bleu vélin et offrant un dessin par acte.

303. Dessin de M. Dugourc, représentant la création des élèves de l'école de Mars, en 1794. Deux pieds sur un pied.

304. Costumes espagnols, suite de vingt-un dessins à l'aquarelle, par Dutailly, qui avait accompagné M. de Laborde en Espagne. Grand in-8°, demi-reliure, dos de maroquin violet.
Précieux recueil orné d'une miniature offrant le portrait de l'auteur.

GRAVURES ET LITHOGRAPHIES

SÉPARÉES OU EN RECUEILS.

305. Suite complète de quatre-vingts gravures pour les OEuvres de Voltaire, d'après Alexandre Desenne.
Un des 20 exemplaires avant l'encadrement, tiré sur grand in-8°, papier Jésus.

306. Suite des gravures du Voltaire de Renouard, reliées en un grand vol. in-8°, tr. non rogn., demi-reliure, dos de maroquin.

Cette suite est de premier tirage et de souscription.

307. Histoire des vestales et de leur culte, d'après Plutarque, Tacite, Suétone, traduite de l'italien par Cartoux. Un vol. grand in-18, papier vélin, figures, cartonné avec étui.

308. Le duc de Berry, ou vertus et belles actions d'un bourbon, par Hocquart. Paris, 1820; 1 vol. grand in-8°, orné de gravures par Jazet, cartonné à la Bradel.

309. Le temple de la sibylle, gravé par Fittler, d'après Berghem. — Eau-forte de l'entrée d'Henri IV dans Paris, in-4°. — Portrait de madame de Genlis, in-4°. — Le vieux berger, avant toutes lettres, sur in-4°.

310. Collection de têtes d'études d'après le tableau d'Ossian, par Girodet, lithographiées par Aubry Lecomte. Ouvrage en deux livraisons, grand in-folio atlantique.

311. Souvenirs pittoresques de la Touraine, par A. Noël. Paris, 1824; 1 vol. grand in-4°, cartonné.

311 bis. Vues de Provins, lithographiées par Le Prince, Deroi, Colin et autres artistes; 1 vol. grand in-4°, demi-reliure, dos de maroquin.

Exemplaire sur papier de Chine.

312. Anacréon, recueil de compositions dessinées par Girodet et gravées par Chatillon. Paris, 1825; grand in-4°, cartonné.

313. Album de la jeunesse, des amateurs et des artistes, par feu Duplessi-Bertaux. Paris, Joubert, 1823; in-4° oblong, cartonné.

314. Antiquités anglo-normandes de Ducarel, traduites de l'anglais par A.-L. Léchaudé d'Anisy. Caen, Mancel, 1823; 6 livraisons contenant 560 pages de texte, et 42 lithographies, dont les principales sur papier de Chine.

Un des exemplaires papier vélin in-4° de cet ouvrage, dont il a été tiré un petit nombre d'exemplaires de ce format.

315. Vues d'Italie et de Sicile, dessinées par Michallon, li-

thographiées par Villeneuve, Deroi et Renoux. Paris, Denozan, 1827; 1 vol. grand in-folio, cartonné.
 Épreuves tirées sur papier de Chine.
316. Huit gravures avant la lettre, papier de Chine, d'après les dessins de Colin.
317. Suite des gravures avant la lettre, pour Paul et Virginie, in-4°.
318. Suite complète avant la lettre des gravures des Fables de La Fontaine, d'après Bergeret, tirées sur in-4°.
319. Suite complète des gravures avant la lettre, pour les OEuvres de La Fontaine, d'après Desenne, édition de Ménard et Desenne, tirées sur in-8°.
320. Suite de douze mendians, gravée et composée par Duplessi-Bertaux. In-8° oblong.—Autre exemplaire sur papier de Chine.
321. Histoire de l'enfant prodigue, composée à l'imitation de J. Callot, par Duplessi-Bertaux et gravée par lui. Cahier in-8° oblong. — Autre exemplaire de l'enfant prodigue sur papier de Chine.
322. Suite complète de vingt gravures avant la lettre, sur in-8°, papier vélin, d'après Desenne, pour les OEuvres de La Fontaine.
323. Suite de 242 gravures de Coiny, pour les Fables de La Fontaine, et de 75 gravures d'après Desenne, pour les Contes du même auteur.
 Cette suite est tirée sur in-8° avec les encadremens violets.
324. Portraits de Chénier, de Ducis et de Florian, avant la lettre, papier de Chine.
325. Suite des gravures de Molière d'après Boucher, au nombre de 34, in-4°.
326. Suite des gravures pour les OEuvres de La Fontaine, d'après Moreau.
 Exemplaire avant la lettre sur in-8° de Jésus.
327. Suite des gravures sur papier de Chine, pour les OEuvres de Montesquieu.
328. Quinze gravures avant la lettre pour la Jérusalem délivrée, d'après Le Barbier.

529. Suite des gravures du Dom-Quichotte, d'après Lefebvre, par Coiny.
530. Suite des gravures de Molière, d'après Desenne, pour l'édition de Lefebvre.
 Exemplaire tiré sur in-folio, papier Chine, avant toute lettre.
531. Suite de six gravures d'Atala, d'après Lordon, sur p. in-4°.
532. Suite de vingt-une gravures pour les OEuvres de Voltaire, édition Cazin.
 Exemplaire sur in-8°., papier Chine.
533. Suite des dix gravures pour la Henriade, d'après Le Prince.
 Exemplaire avant la lettre sur papier de Chine, in-8°.
534. Les quatres vignettes du Tasse, d'après Ducis, tirées sur in-folio, papier de Chine.
 Épreuves avant toutes lettres.
535. Treize vignettes, dont plusieurs sur la Mythologie, papier de Chine.
536. Huit vignettes, dont plusieurs anglaises et sur papier de Chine, deux d'après Desenne.
537. Neuf vignettes, dont quatre eaux-fortes, pour Paul et Virginie.
538. Treize portraits, dont mademoiselle Scaron, par Laugier; mesdames La Vallière, Ninon, Fontanges, Montpensier, etc.
539. Portraits de Montesquieu, par Muller; de Molière, par Bertonier; de Voltaire, par Pourvoyeur.
 Épreuves sur papier de Chine.
540. Dix vignettes diverses, dont plusieurs de Leroux, sur papier de Chine.
541. Portrait de La Fontaine, d'après Lebrun, gravé par Pauquet; de madame de la Sablière, par Johanneau. Maison de La Fontaine. La Fontaine et madame de la Sablière.
 Quatre gravures avant la lettre, tirées in-4°, papier de Chine.
542. Suite des portraits, d'après Saint-Aubin, pour le Voltaire de Renouard.

343. Neuf gravures pour les Nouvelles de Bocace, d'après Marillier.
344. Gravures anglaises et françaises pour les Mille et une Nuits, papier de Chine.
345. Six vignettes de Corbould et Pourvoyeur, tirées sur in-4°, papier de Chine.
346. Suite des gravures, d'après Moreau, pour le théâtre de Voltaire, publiées par Renouard.
347. Suite de vingt-quatre costumes militaires, lithographiés à la plume, par Charlet, et coloriés, in-4°.
348. Le baiser, la surprise ; deux dessins au bistre, par Dutailly, et qui ont été gravés.
349. Vingt-cinq gravures, papier de Chine, pour le Télémaque.
350. Trois dessins originaux du Poussin, dont un avec la gravure, faite d'après l'un des trois.
351. Lettre autographe en Italien, de Pietro Testa, datée du 2 juin 1632.
352. Anges dans des nuages, dessiné au trait, de Pietro Testa, derrière lequel sont plusieurs lignes de son écriture.
353. Vénus et Adonis, dessin au bistre, de Jacob Stella, fait en 1633.
354. Quatre gravures coloriées, par Geissler, in-4° oblong.

FIN.

www.ingramcontent.com/pod-product-compliance
Lightning Source LLC
Chambersburg PA
CBHW030117230526
45469CB00005B/1678